色鉛筆
手繪好時光

一畫就上手,最有溫度和手感的色鉛筆動物繪

畫圓滾滾、毛茸茸造型,

畫動作、學構圖,手作專屬創藝品……

一本 OK!

zhao * 著

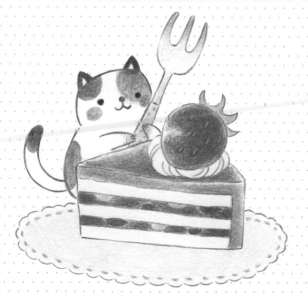

偶爾遠離喧囂，讓畫筆繽紛你的心……

不工作、不旅遊的時候，畫畫很好，也很紓壓！

選你所愛的顏色，盡情揮灑吧～

色鉛筆絕對是陪你體驗手繪樂趣的好旅伴。

一落筆，就是一段藝享之旅……

從線條到簡單步驟就畫出可愛造型，

從完成造型到塗色運用，

從塗色變化畫出圓滾滾、毛茸茸、軟綿綿，

或是蓬蓬的、QQ 的小動物……

只要拿起筆，隨時有驚喜。

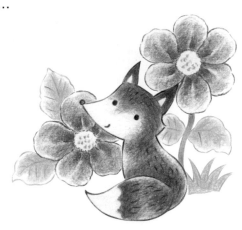

zhao

CONTENTS

CONTENTS

Color pencil

Trip 1

與色鉛筆的
甜蜜邂逅

準備24色以上的 油性色鉛筆

> Hi，我們是本書的主角——油性色鉛筆！

> 這是我們的家。

因為品牌不同，
油性色鉛筆的筆芯有的較軟，
有的較硬，
選購時可以依照自己的喜好購買。
雖然不同品牌的套組所含的顏色也會不一樣，
還是建議最好買一盒二十四色以上的，
這樣畫起來配色效果會比較好且變化多。

> 我的筆芯較硬。

> 我的筆芯較軟。

玻璃杯
用玻璃杯來收納色鉛筆，好用又不占空間。

當然，買現成的最方便囉！

餅乾盒
自製獨一無二的筆筒也不錯！你可以廢物利用，並畫上圖案美化一下。

紙張vs.上色效果

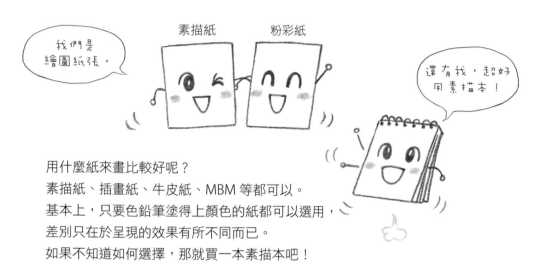

我們是繪圖紙張。

素描紙　　粉彩紙

還有我，超好用素描本！

用什麼紙來畫比較好呢？
素描紙、插畫紙、牛皮紙、MBM 等都可以。
基本上，只要色鉛筆塗得上顏色的紙都可以選用，
差別只在於呈現的效果有所不同而已。
如果不知道如何選擇，那就買一本素描本吧！

來看看色鉛筆畫在不同紙上的效果吧！

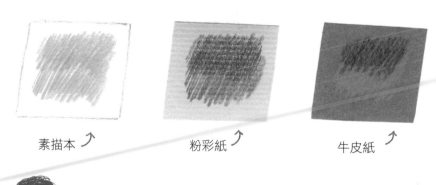

素描本　↗　　　粉彩紙　↗　　　牛皮紙　↗

Basic

紙張要選用耐磨的，以免塗到後來破了或是起紙毛。
還有，建議選紋路細一點的，畫起來質感也會比較細緻。

拿法不同筆觸也不同

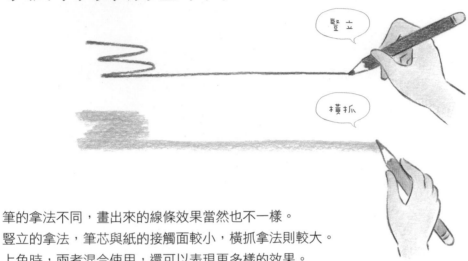

豎立

橫抓

筆的拿法不同,畫出來的線條效果當然也不一樣。
豎立的拿法,筆芯與紙的接觸面較小,橫抓拿法則較大。
上色時,兩者混合使用,還可以表現更多樣的效果。

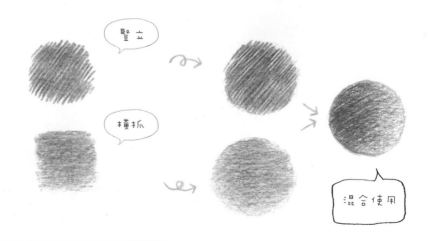

豎立

橫抓

混合使用

Basic

除了拿法會影響筆觸,筆尖粗
細、下筆力道的輕重,都會畫
出不同的質感。

線條的軟與硬

軟綿綿的線條、硬邦邦的線條，
不同的線條呈現出不同的效果。

輪廓清楚

淡淡的塗色

實線、清楚的線條：物件輪廓會被描繪得很清楚，塗色可以用簡單的層次就好。

軟線、淡淡的線條：上色後呈現無線框感，純粹用顏色層次來畫出物體。

Basic

想畫出堅硬、柔軟、蓬鬆、光滑、粗糙等質感，掌握線條的軟硬就是關鍵。

「線條」不只一種

描線時，線條不需要畫得很工整，
一點點抖線，效果反而更自然。

工整的線條

略抖的線條

| 單一條線 |
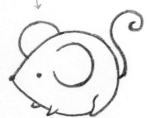
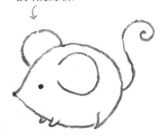

| 局部斷線 |
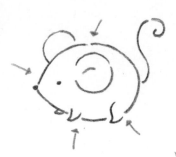

有時候局部斷線（如箭頭處）、沒有接好的效果也很不錯，讓人看了不會有硬邦邦的感覺。

描繪輪廓線時，也可以試著用「短線連接」的方式。

| 連接線條 |
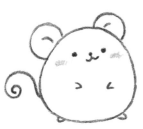

Basic
充分應用線條的變化，巧妙搭配、運用，就能展現多種風貌。

範例

這些都是以不同線條來添加物件趣味性的畫法，
還有更多的創意變化等你去發掘喔！

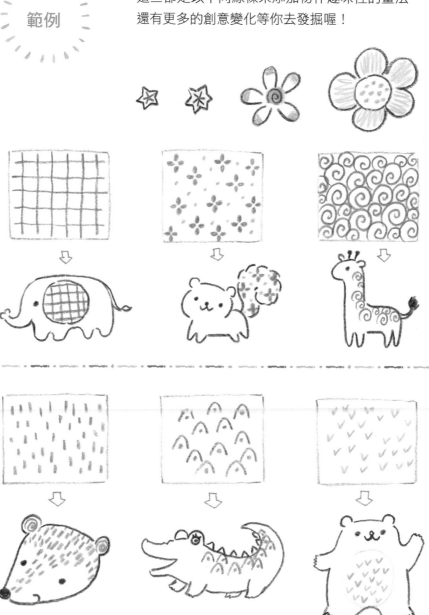

常用的6種塗色技巧

色塊

1 先以同方向塗
一小塊。

2 往旁邊陸續加
色塊。

3 一直擴大到需
要的範圍。

畫圈

1 以畫圈圈的方
式塗色。

2 一直到畫滿需要上
色的範圍（圖為先
塗了一層的樣子）。

3 依需要再上第
二層。

繞圈

1 在同一圈圈內
繞圈。

2 繞滿一整層。

3 依需要再繞上
一至兩層。

疊色

 → →

1 先輕輕塗上一層顏色。　　2 接著塗上第二層。　　3 局部塗上第三層的模樣。

漸層

 → → →

1 先塗上淺色。　　2 往下疊加同色系、較深的顏色。

3 加上其他色系的顏色。

4 依需要繼續加上其他色系的顏色。

Basic

塗色時，先輕輕上一層，再依需要加重顏色。

混色

 →

1 先塗綠色　　2 再塗藍色　　紅色 + 黑色

 →

1 先塗黃色　　2 再塗橘色　　粉紅色 + 紫色

Color pencil

Trip 2

從愛上
線條開始

單色線條也能畫可愛造型

想畫畫了，就是要畫得開心呀！
隨興選一個自己喜歡的顏色，只用單色來畫畫看吧！

萌小兔

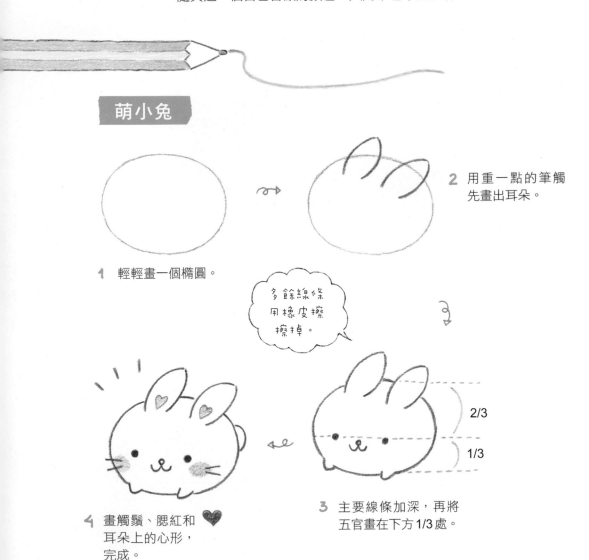

1　輕輕畫一個橢圓。

2　用重一點的筆觸
　先畫出耳朵。

多餘線條
用橡皮擦
擦掉。

2/3

1/3

3　主要線條加深，再將
　五官畫在下方1/3處。

4　畫觸鬚、腮紅和 ♥
　耳朵上的心形，
　完成。

蓬蓬綿羊

1 畫一個小圓。

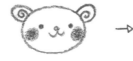

2 加上耳朵、五官和腮紅。

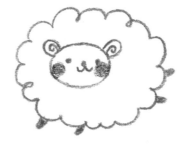

3 頭的外圍畫一圈蓬蓬的毛,再畫上四隻腳。

小

大

也可以用大、小弧線搭配畫。

外圍的線條也可以畫成這樣。

坐著的綿羊

頭在上方,外圍畫出蓬蓬的毛,四隻腳則畫在頭的下方,可愛的坐姿簡單完成了。

趴著的綿羊

頭在下方,外圍畫出蓬蓬的毛,頭的下方畫出前腳,然後搭配不同的表情,就可以畫出趴著的綿羊。

紳士鼠

1 輕輕畫一個蛋形。

鼻子微翹

2 畫出耳朵和鼻子。

4 擦掉多餘的線條,最後
畫上腮紅、領結和尾巴。

3 加上五官和四隻腳。

領結的
畫法

先畫中間 → 再畫兩邊

各種花色

搖擺企鵝

淡淡的

微凹

尾巴

1 輕輕畫出中間部分微內凹的橢圓形。

2 用較重的筆觸把腳畫出來,再畫身體的輪廓線。

橡皮擦擦掉多餘的線

3 畫上五官。

足八著

坐著

尾巴

畫企鵝的背面也很可愛。

尾巴

4 畫翅膀與腮紅。

線條加筆觸的多樣質感

覺得只用線條表現過於單調的話，
還可以將線條結合不同筆觸做更多變化，
若是再少量的局部塗色，效果又會很不一樣喔！

小松鼠

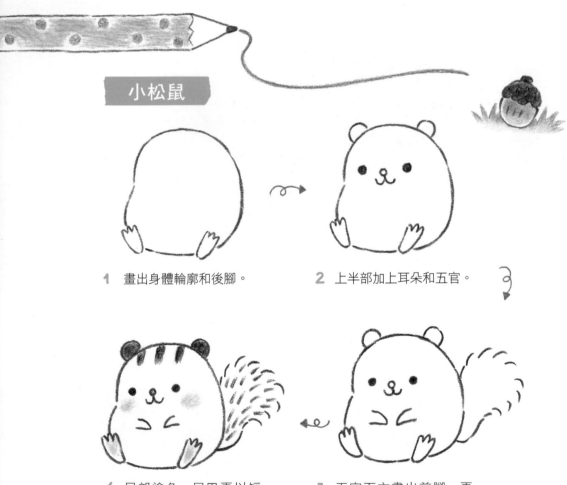

1 畫出身體輪廓和後腳。

2 上半部加上耳朵和五官。

4 局部塗色，尾巴再以短
線條畫出毛髮蓬鬆感。

3 五官下方畫出前腳，再
畫尾巴的大致輪廓。

小刺蝟

畫很小隻時，刺就
直接用線條表現。

1　輕輕畫　個橢圓形。

2　以橢圓為基礎，畫出刺蝟的
　　輪廓，再畫上眼睛、嘴巴。

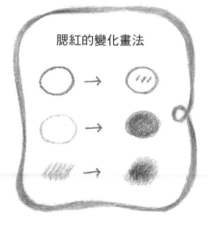

腮紅的變化畫法

3　畫耳朵、鼻了和臉形，再仔
　　細擦掉多餘的線條。

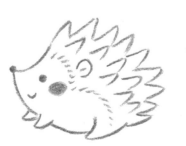

4　畫背上的尖刺，塗腮紅。

5　刺的末端都塗上顏色。

貓熊

1　先畫一個蠶豆形。

2　畫上耳朵和五官。

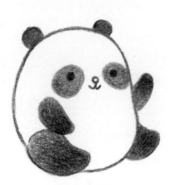

4　局部塗上顏色。

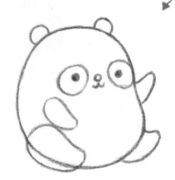

3　畫出四肢。因為塗色會與
　　身體輪廓線同色，多餘的
　　線條不用擦掉。

站立的
樣子

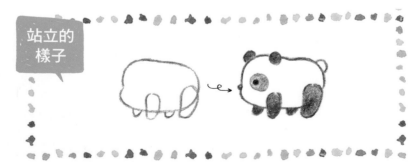

海豹

1 畫一個水滴形的輪廓。

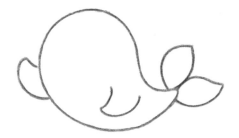

2 先畫鰭狀的前肢，
再畫尾巴。

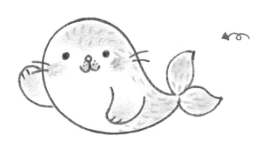

4 畫觸鬚、毛髮線條後，
再局部塗色。

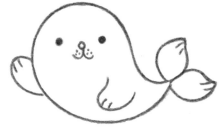

3 加上五官，前肢和
尾巴畫上線條。

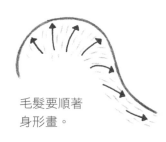

毛髮要順著
身形畫。

想要將海豹畫得
圓胖一點，身體
就要變短一些。

＊海豹是沒有外耳的，所以不要畫耳朵喔！

粉嫩豬

1　輕輕畫一個蛋形。

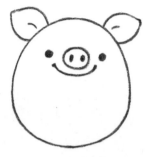

2　上半部畫出耳朵和
　　五官。

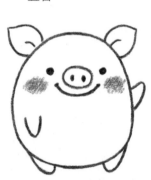

3　畫上四肢、塗腮紅。

**側身的
畫法**

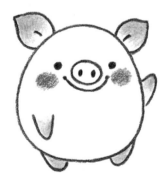

4　局部塗色。

坐姿小熊

1　輕輕畫一個橢圓形。

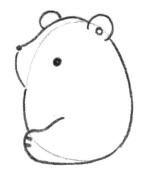

2　畫身體輪廓線和耳朵、
　　鼻子、眼睛和左腳。

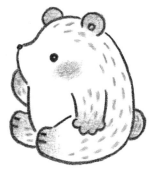

4　加上線條，畫出毛髮筆
　　觸，再局部塗色。

擦掉
多餘的線

3　畫另外三隻腳和尾巴。

畫大熊時，必須將身
體拉長；鼻子、四肢
也要稍微拉長。

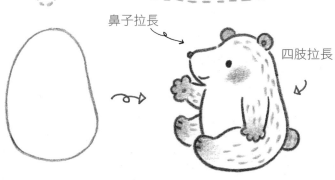

鼻子拉長

四肢拉長

線條加陰影的多層次變幻

覺得配色很難嗎?你可以先別擔心配色問題,
因為只用一種顏色,一樣可以畫出線條和陰影層次,
讓作品更生動、更立體。

歪頭獅

1　先畫一個向右歪的頭形。

2　加上五官和鬃毛的輪廓。

3　畫鼻子細節,再畫身體
和尾巴。

4　鼻子塗色、加腮紅,鬃毛
塗色後加放射狀線條,腳
底也塗上淡淡的層次。

029

微笑虎

耳朵可以變換造型

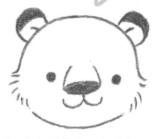

1 畫頭的輪廓（兩邊臉頰用線條表現蓬蓬感）。

蓬蓬的

2 畫上耳朵和五官（鼻子要畫大大的）。

上色時，眉毛可直接用留白來呈現。

3 畫出虎斑，塗腮紅。

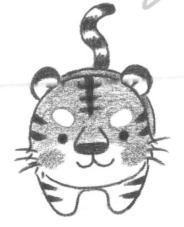

5 畫好尾巴及斑紋、觸鬚，再局部塗色。

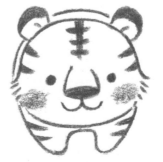

4 加上身體和腳。

小忠狗

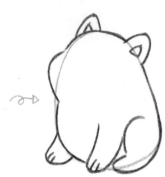

1 輕輕畫一個蛋形。

2 上半部畫出微仰的
頭形和耳朵。

3 下半部畫上三隻腳。

眼睛畫高一點，就會呈現抬頭
向上看的姿勢。

看正前方　　看上方

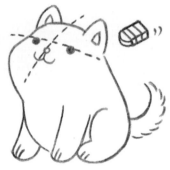

4 以十字虛線為基準，加上
五官和尾巴。擦掉多餘的
線條。

尾巴

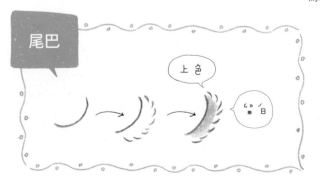

上色

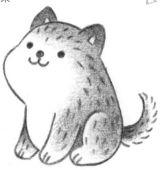

5 局部塗色後再用短
線條畫出毛髮。

這一頁是你隨興練習的小天地，
照著圖樣描畫也可以，
想局部塗上顏色也沒可以自由發揮。

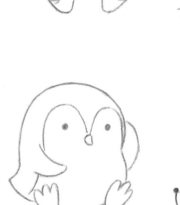

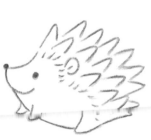

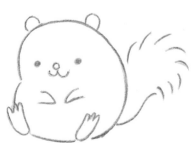

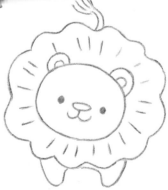

Color pencil

Trip 3

隨心所欲
樂玩塗色

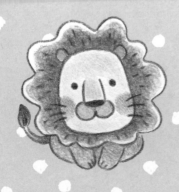

❀ 小動物從單色變彩色了 ❀

除了畫出可愛動物的造型，
活潑運用塗色時的巧妙變化，更能充分表現出毛茸茸、
圓滾滾、光滑、柔軟……等細緻感。

只用單色的層次畫法

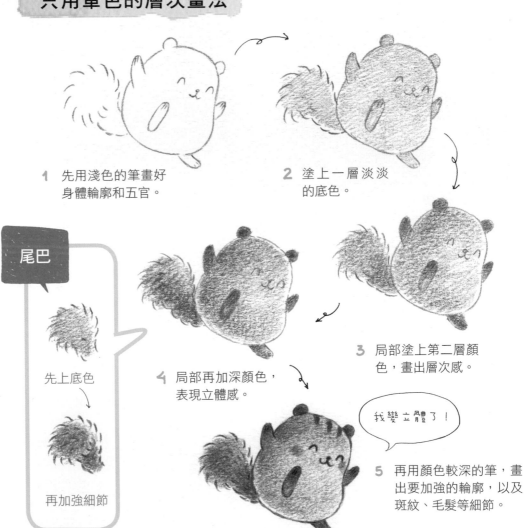

1 先用淺色的筆畫好
身體輪廓和五官。

2 塗上一層淡淡
的底色。

尾巴

先上底色

再加強細節

3 局部塗上第二層顏
色，畫出層次感。

4 局部再加深顏色，
表現立體感。

我變立體了！

5 再用顏色較深的筆，畫
出要加強的輪廓，以及
斑紋、毛髮等細節。

畫龍點睛的雙色畫法

1 先畫好身體輪廓和
五官。

2 塗上腮紅。

3 輕輕的塗上黑色，
畫一層淡淡的底。

4 局部塗上第二層顏
色，畫出層次感。

5 用較重的筆觸加深
五官與斑紋。

※ 描繪身體輪廓時，用輕
輕的筆觸淡淡畫出線條
就好。

※ 層次感畫好後，再用深
色筆描繪五官與斑紋。

彩色層次的繽紛表現

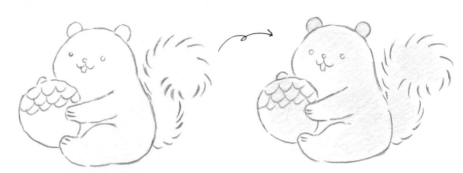

1 先用淺色的筆畫好身
體輪廓、五官和橡實。

2 塗上一層淡淡的黃
色當作底色。

※建議用淺咖啡色
或橘色等相近色
系描繪輪廓。

※塗色時,適當的
留白會讓作品更
可愛。

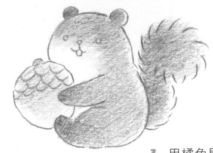

3 用橘色局部塗上
第二層。

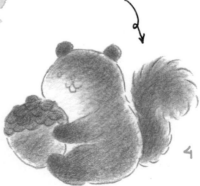

4 以咖啡色淺淺的在
局部加重層次。

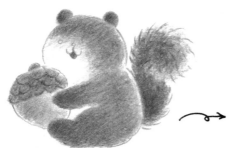 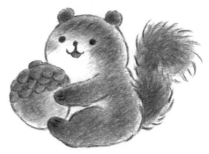

5 再加一層咖啡色，
表現立體感。

6 塗上腮紅，再用顏色較深的
筆，畫出要加強的線條，以
及五官、毛髮等細節。

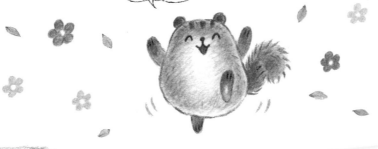

加點綠色

果實可依照松鼠的
身體顏色調整深淺。

上色時加一點綠色，
可以和咖啡色的松鼠
做區隔。

橡實還可以
這樣畫

長鼻大象

黑色

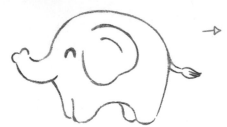

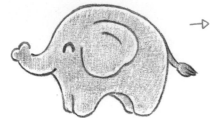

1 輕輕畫出身體輪廓和
五官。

2 塗上一層淡淡的黑色
並且局部留白。

藍色

1 輕輕畫出身體輪廓和
五官。

2 塗上淡淡的藍色當作
底色。

彩色

1 輕輕畫出身體輪廓和
五官。

2 耳朵內塗上粉紅色，
再塗滿淡黃色當作底
色。

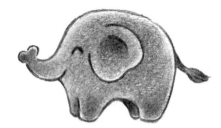

3 局部塗上第二層黑色，畫出層次感。

4 局部加深顏色，表現立體感。

3 局部塗上第二層藍色，畫出層次感。

4 眼睛和局部塗上較深的藍色，表現立體感。

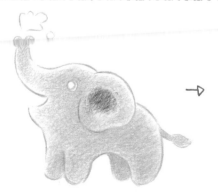

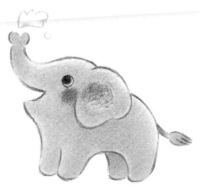

3 用藍色局部塗上第二層，畫出層次感。

4 畫眼睛，局部塗上較深的藍色，表現立體感，再加上腮紅。

活力小馬

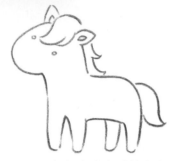

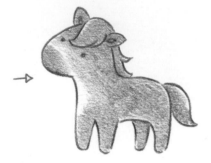

咖啡色

1 輕輕畫出身體輪廓和
五官。

2 塗上一層淡淡的咖啡
色並且局部留白。

黑色+粉紅色

1 畫出身體輪廓和眼睛，
耳內、鼻孔先不要畫。

2 耳朵內、鼻頭塗上粉
紅色。

彩色

1 用淺咖啡色輕輕畫出
身體輪廓和五官。

2 耳朵內、鼻頭、馬蹄先
塗上黃色。

 →

3 耳內、鬃毛再塗上一
層加深顏色。

4 局部再塗較深的咖啡色，鬃
毛加上線條，五官、馬蹄也
加深顏色。

 →

3 鬃毛、馬蹄先淡淡塗
一層黑色當作底色。

4 鬃毛再局部加深並加上線條，
五官、馬蹄也加深顏色。

 →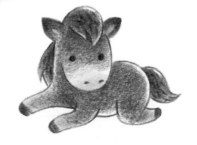

3 塗上一層淡淡的咖啡
色並且局部留白。

4 局部再塗上較深的咖啡
色，鬃毛加上線條，五
官、馬蹄也加深顏色。

乖貓咪

藍紫色

1 輕輕畫出身體輪廓和
五官、觸鬚。

2 眼睛塗色，標出斑紋
位置。

黑色+紅色

1 輕輕畫出身體輪廓。

2 畫出尾巴、五官、觸
鬚和斑紋位置。

彩色

1 用橘色輕輕畫出身體
輪廓和五官。

2 用黃色輕輕塗上一層當
作底色。

3　如圖示，局部塗上一層　　　　　4　塗腮紅，斑紋部分塗上
　　淡淡底色。　　　　　　　　　　　　較深的顏色。

3　畫眼睛，斑紋塗上的顏　　　　　4　塗上腮紅。
　　色要分深淺。

3　用淺咖啡色輕輕畫出　　　　　　4　用深咖啡色加重部分斑
　　斑紋並塗色。　　　　　　　　　　　紋並描繪輪廓和五官，
　　　　　　　　　　　　　　　　　　　再塗上腮紅。

俏狐狸

橘紅色

1 用橘紅色輕輕畫出身體
輪廓和五官。

2 局部塗一層淡淡橘紅色
當作底色。

黑色+粉紅色

1 用黑色輕輕畫出身體輪
廓和五官。

2 用粉紅色塗耳朵中間
和腮紅。

彩色

1 用咖啡色輕輕畫出身
體輪廓和五官。

2 塗上一層淡黃色當作
底色。

3 局部再加深塗第二
層，畫出層次感。

4 加重筆觸再畫毛髮線條和
五官。

3 用黑色在局部輕輕塗
上一層當作底色。

4 局部加深塗第二層，再加重
筆觸畫毛髮線條和五官。

 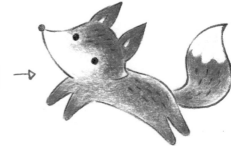

3 局部再塗上一層橘紅
色，畫出層次感。

4 局部塗咖啡色表現立體感，
再畫毛髮線條和五官。

害羞浣熊

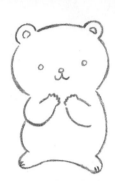

小
大

畫胖胖
的手

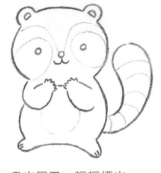

1 清楚的畫出身體輪
廓和五官。

2 畫出尾巴，輕輕標出
需要塗色的位置。

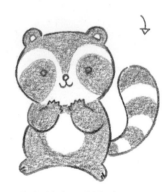

3 輕輕塗上一層灰色
當作底色。

4 塗眼睛和第二層顏色，
畫出層次感。

有輪廓的
效果

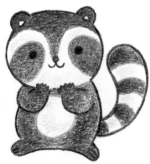

5 塗上第三層，加重
顏色、加深五官，
表現立體感。

奔跑浣熊

1　輕輕畫出頭的外形
　　和五官。

2　輕輕畫出身體
　　輪廓。

3　如圖示，輕輕標出
　　需要塗色的位置並
　　塗上黃色。

頭的邊緣要有
一點點留白

4　塗第一層黑色時，
　　前肢、後背跟頭之
　　間都留白一點點。

5　用較深的顏色再塗
　　一層並加深五官。

先輕輕畫出輪廓，等
上完色再局部描繪線
條──這樣的塗色方
式，看起來就會像沒
有輪廓線。

跳舞麋鹿

1 先畫出身體輪廓
和五官。

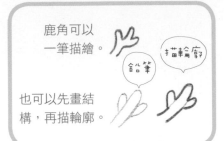

鹿角可以
一筆描繪。

也可以先畫結
構,再描輪廓。

鉛筆　描輪廓

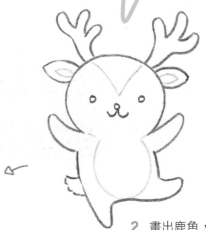

2 畫出鹿角,並輕輕標
出需要塗色的位置。

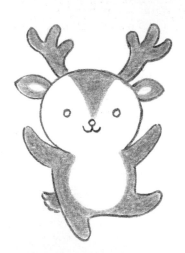

3 塗上一層淺咖啡
當作底色。

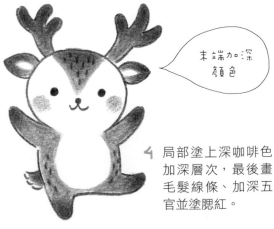

末端加深
顏色

4 局部塗上深咖啡色
加深層次,最後畫
毛髮線條、加深五
官並塗腮紅。

憨憨麋鹿

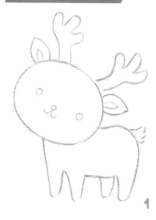

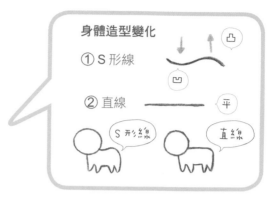

身體造型變化

① S 形線 凸

① S 形線 ～～～

凹

② 直線 ——— 平

S形線 直線

1 輕輕畫出輪廓線
和五官、犄角。

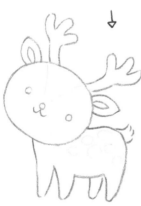

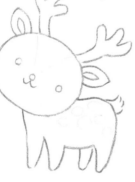

2 用黃色輕輕標出需
要塗色的位置。

適當留白

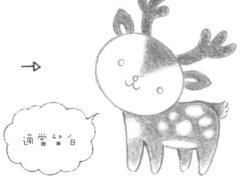

3 用土黃色在需上色處
塗一層底色，犄角再
塗一層加深顏色。

① ② ③

薄薄的、一層層疊色，
就會有柔和的效果。

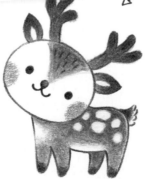

4 用橘色或咖啡色塗第二
層，加深局部層次。最
後畫毛髮線條、加深五
官並塗腮紅。

practice
幫可愛動物塗色

這兩頁是你隨興練習的小天地，
你可以運用單色層次畫法、雙色或彩色上色方法，
盡情發掘塗色的樂趣。

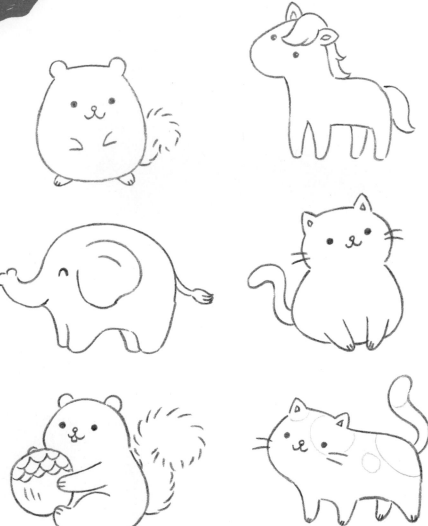

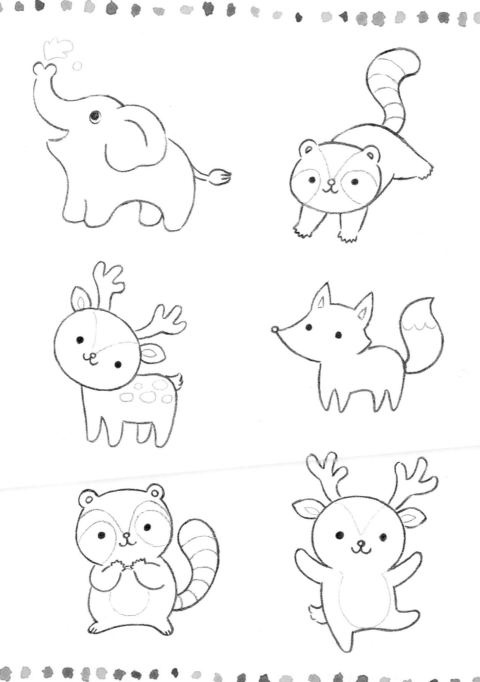

Color pencil

Trip 4

畫可愛感
100% 的動物

從幾何圖形到變化造型

下筆畫圖前,先仔細觀察想要畫的動物是什麼形狀,
就可以利用圓形、三角形、長方形或混搭變化做為基礎,
輕輕鬆鬆畫出各種可愛動物和萌萌的動作。

圓形

毛茸茸小倉鼠

 → →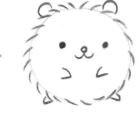

1 輕輕的畫一個淡淡的圓。

2 沿著圓周,由內向外畫放射狀短線條。

3 畫好身體輪廓後加上五官和耳朵,再將多餘線條輕輕擦掉。

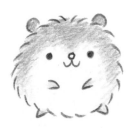 →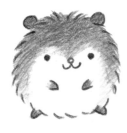

手的變化

向上

向下

4 局部塗上淺淺的底色,不用塗滿,適當留白。

5 局部再用較深的顏色塗第二層,畫出層次感。

軟綿綿小綿羊

1 輕輕的畫一個淡淡
的圓。

2 沿著圓周畫半圓弧
線和耳朵。

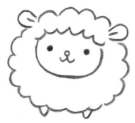

3 畫頭形和五官,再輕
輕擦掉多餘線條。

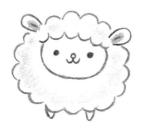

4 局部塗上淺淺的底色,
不用塗滿,適當留白。

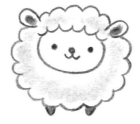

5 耳朵中間再加重顏色,
鼻子和腳也塗上顏色。

* 短線條和弧線 vs. 毛茸茸的效果

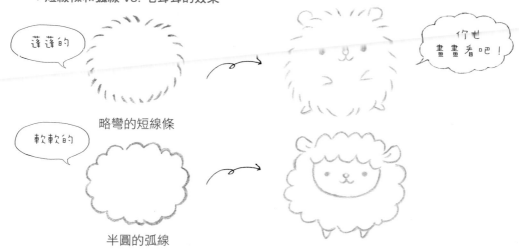

蓬蓬的

你也
畫畫看吧!

略彎的短線條

軟軟的

半圓的弧線

長方形　　帥氣雄獅

1 輕輕畫出兩個交疊的長方形。

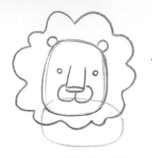

2 以上面的長方形為基礎，畫出獅子的頭、鬃毛和五官。

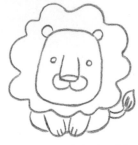

3 再以下面的長方形為基礎，畫出身體輪廓，然後輕輕擦掉多餘的線條。

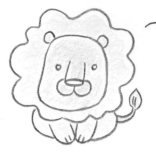

4 塗上一層淡粉和黃色當作底色。

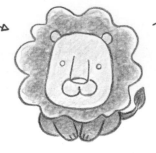

5 第二層在鬃毛和身體塗上咖啡色。

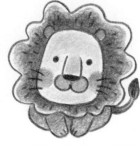

6 局部塗深咖啡色，五官、觸鬚和毛髮線條也加重顏色，再用粉紅色塗耳朵、鼻子和腮紅。

*步驟1先畫出長方形是做為基礎構圖參考，畫身體輪廓時，線條可以隨意一些。

圓形　　　線條

運用圓形或線條畫變化造型

三角形 食蟻獸

1 輕輕畫出三角形、長方形的組合結構。

2 畫出身體輪廓和五官。

胖胖的腳

3 標出需塗色的位置並輕輕擦掉多餘的線條。

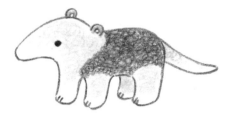

4 分別塗上深、淺的顏色。

小猴子

1 輕輕畫出三角形、長方形的組合結構。

2 畫出身體輪廓和五官並輕輕擦掉多餘的線條。

瘦瘦的腳

3 分別塗上一層深和淺的底色。

4 再塗第二層加深顏色，五官、輪廓也加深，最後塗上腮紅。

混搭變化　長頸鹿

1 輕輕畫出橢圓形、長方形的組合結構。

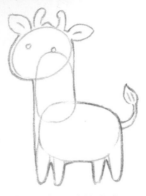

2 畫出身體輪廓和五官並輕輕擦掉多餘的線條。

黃色

3 用黃色輕輕塗上一層。

橘色

4 局部用橘色塗第二層。

暗紅

5 局部再用暗紅色加深，畫出層次感。

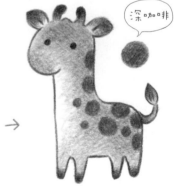

深咖啡

6 用深咖啡色加重眼睛、局部層次並塗上斑紋，再用粉紅色塗鼻子。

頭上的犄角也可以畫成圓柱形。

＊上色時，由淺到深分層塗色，所以深色斑紋最後加上。

羊駝

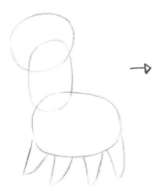

1 輕輕畫出橢圓形、長方形的組合結構。

2 畫出身體輪廓和五官並輕輕擦掉多餘的線條。

3 用淡紫色輕輕畫出毛髮，並塗上一層淡淡底色。

4 順著手的弧線，塗上第二層顏色。

5 再塗一層，畫出立體感。局部再加深顏色並塗上腮紅。

腳的不同畫法

◆······◆···◆····◆····◆·····◆·····◆·····◆·····◆·····◆·····◆···◆···◆

＊用短弧線畫毛髮時不需要連接。

＊上色時，順著弧線塗色且需部分留白。

鱷魚

 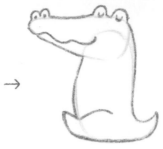 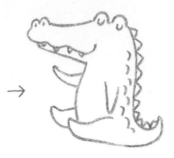

1 輕輕畫出組合結構圖形。

2 畫出側面輪廓和五官並擦掉多餘線條。

3 畫上四肢、尖牙和背部鱗甲。

4 局部塗上一層淡淡底色。

5 局部再塗第二層顏色。

6 再塗一層,畫出立體感。局部再加深顏色。

◆ • • • ◆ • • • ◆ • • • ◆ • • • ◆ • • • ◆ • • • ◆ • • • ◆ • • • ◆ • • • ◆ • • • ◆

畫成胖胖的鱷魚也可以喔!

· 鼻子短一些。
· 身高短一點。
· 身體左、右加寬一些。

鼻子長度略微縮短

高度縮減

左右加寬

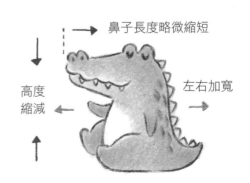

乳牛

1 輕輕畫出圓形、橢圓形的組合結構。

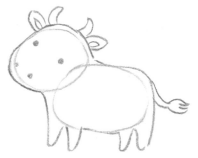

2 畫出身體輪廓和五官並擦掉多餘線條。

正面的乳牛這樣畫

以一大一小的圓形畫出組合結構！

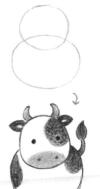

3 標出需塗色的位置。

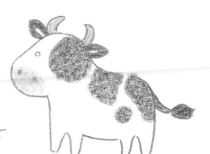

4 局部分別塗上底色。

5 再塗第二層加深顏色，五官、輪廓也加深。

萌度破表的動作與表情

運用幾何圖形的組合結構，就能輕鬆掌握造型，
快速畫出可愛動物的樣貌；
若以此基礎做變化來畫各種動作和表情，也會變得很簡單喔！

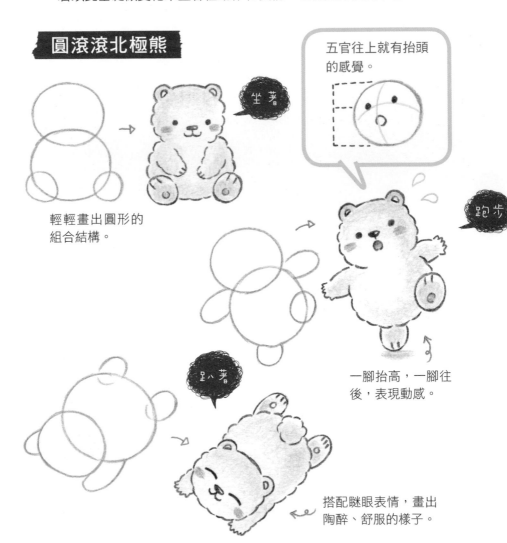

圓滾滾北極熊

五官往上就有抬頭的感覺。

坐著

輕輕畫出圓形的組合結構。

跑步

一腳抬高，一腳往後，表現動感。

趴著

搭配瞇眼表情，畫出陶醉、舒服的樣子。

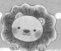

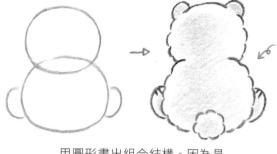

身體的線條要
畫在頭部前面。

用圓形畫出組合結構。因為是
背影,腳只看得到一點點。

頭略歪,
加強動作。

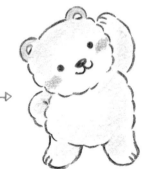

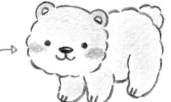

屁股略往上抬
才可愛。

啾啾小鳥

1 畫一個與水滴相似的形狀。

2 畫出小鳥身體輪廓和五官。

3 加上皇冠。

4 身體局部塗一層底色，皇冠、眼睛和喙也塗色。

5 用較深顏色畫羽毛線條。

站姿

腳放下

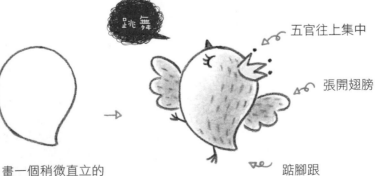

正兆 無年

五官往上集中

張開翅膀

踮腳跟

畫一個稍微直立的水滴形狀。

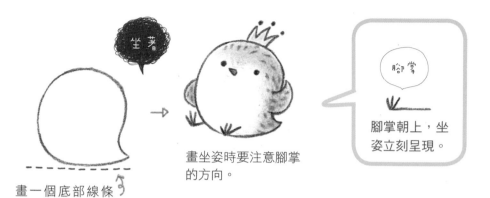

坐著

畫一個底部線條
較平的水滴形。

畫坐姿時要注意腳掌
的方向。

腳掌

腳掌朝上,坐
姿立刻呈現。

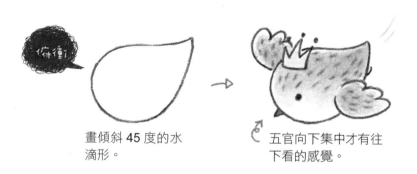

俯衝

畫傾斜 45 度的水
滴形。

五官向下集中才有往
下看的感覺。

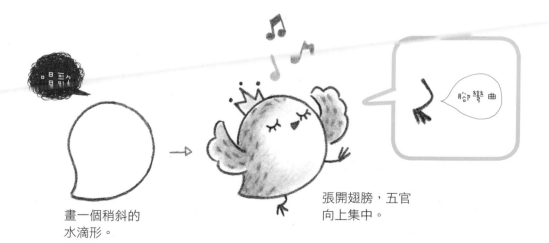

唱歌

畫一個稍斜的
水滴形。

張開翅膀,五官
向上集中。

腳彎曲

頑皮小老虎

1 用兩個圓形畫出頭大、身體小的組合結構。

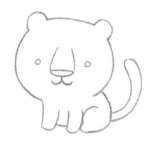

2 畫出身體輪廓和五官。

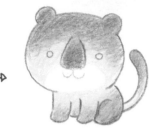

3 塗上兩種底色。

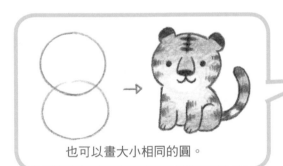

也可以畫大小相同的圓。

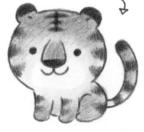

4 局部再以深色畫斑紋並加重五官。

弧形斑紋畫法

特徵：耳朵末端塗深色

用圓形畫出組合結構。

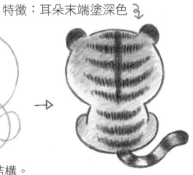

完成小老虎背對的模樣。

四肢往外張開。

腳略向上彎起。

45 度角躺在地上。

與地平線平行的躺著。

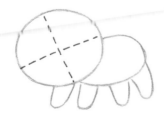

頭略歪向左邊。

四腳著地的站法。

嬌憨小兔　＊加畫衣服或配件，可以讓造型更加分喔！

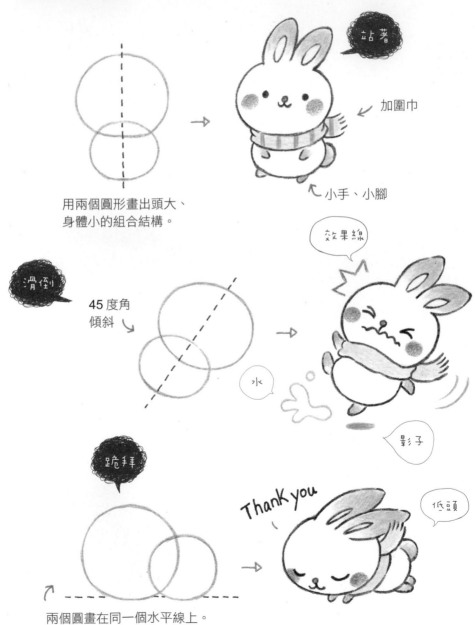

站著

加圍巾

用兩個圓形畫出頭大、
身體小的組合結構。

小手、小腳

效果線

滑倒

45度角
傾斜

水

影子

跪拜

Thank you

低頭

兩個圓畫在同一個水平線上。

逗趣小猴子　＊加上一些小物件，造型就會更活潑。

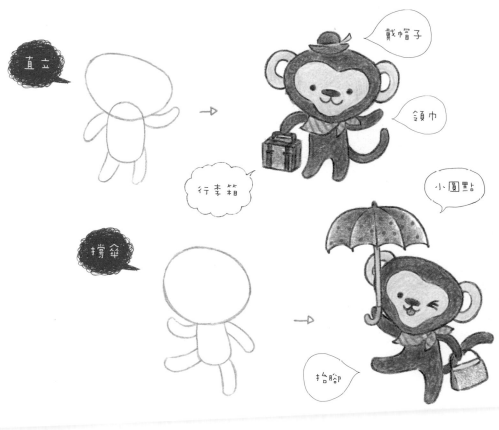

直立

戴帽子

領巾

行李箱

撐傘

小圓點

抬腳

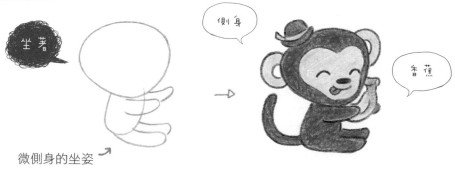

坐著

側身

香蕉

微側身的坐姿

夢幻獨角獸

*奇幻的動物可以用顏色表現浪漫。

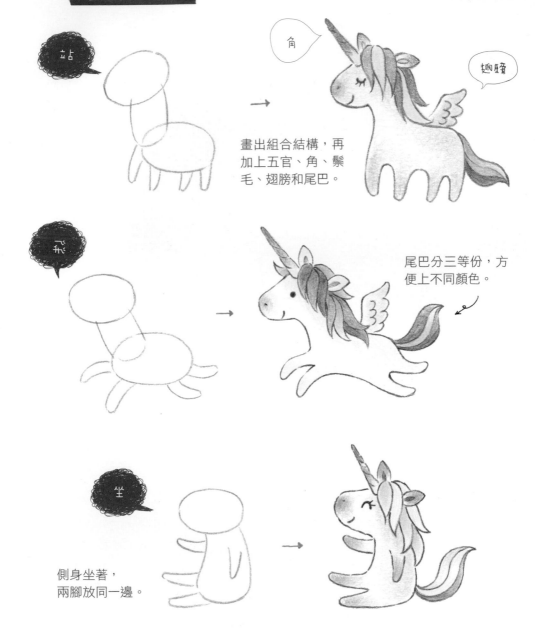

站

角 翅膀

畫出組合結構，再加上五官、角、鬃毛、翅膀和尾巴。

飛

尾巴分三等份，方便上不同顏色。

坐

側身坐著，兩腳放同一邊。

卡哇伊恐龍

＊線條圓一點，恐龍也會更可愛。

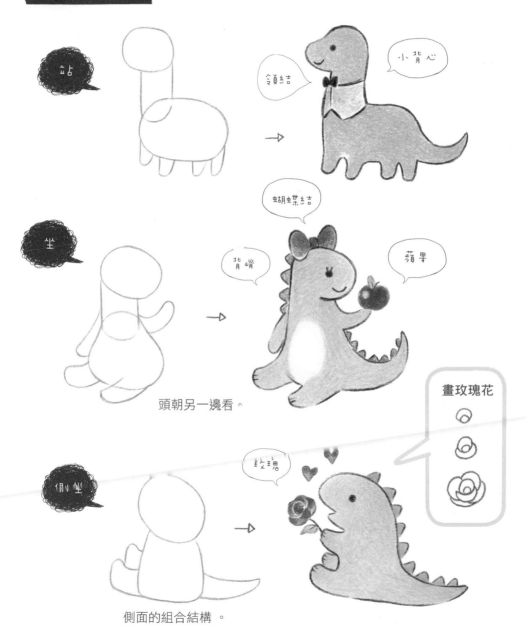

站

領結

小背心

坐

蝴蝶結

背嵴

蘋果

頭朝另一邊看。

畫玫瑰花

側坐

玫瑰

側面的組合結構。

神祕一角鯨 ＊發揮創意，就能畫出各種奇異生物。

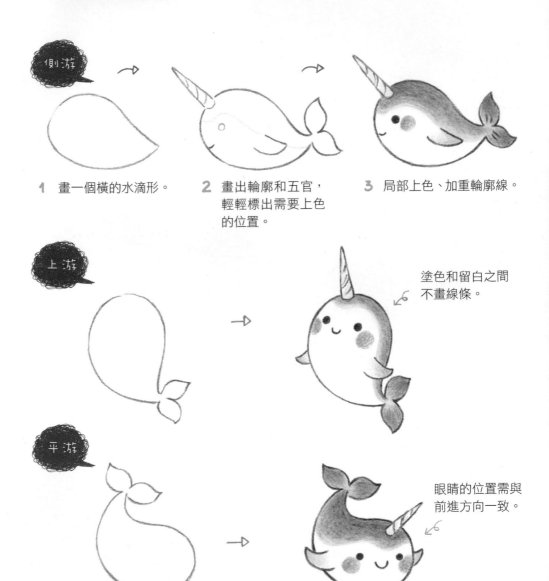

側游

1　畫一個橫的水滴形。

2　畫出輪廓和五官，
輕輕標出需要上色
的位置。

3　局部上色、加重輪廓線。

上游

塗色和留白之間
不畫線條。

平游

眼睛的位置需與
前進方向一致。

試著利用以下這些組合結構圖，
畫出你心目中的可愛的動物吧！

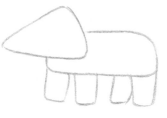

Color pencil

Trip 5

彩繪我的
異想世界

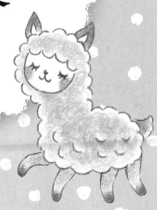

進階版魔幻組合

畫出單一的動物小圖後，
如果想讓作品畫面更豐富、更有意境，又該怎麼畫下去呢？
這時，你只需把一個個的小圖組合起來，
再適度加入一些小物或背景，並學會構圖技巧，就能往進階之路邁進了。

與花朵的
組合

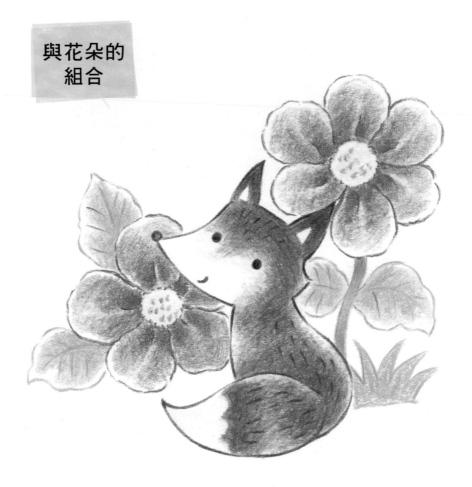

· 狐狸上色請參考第 44-45 頁。

花朵

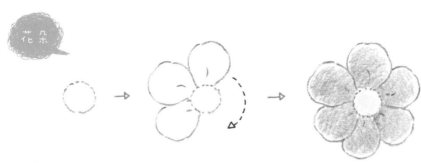

1 用斷續線條畫一個圓形當花蕊。

2 沿著圓形外圍畫出花瓣。

3 花瓣塗上一層淡粉紅色、花蕊塗上淡黃色。

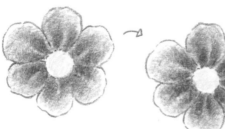

4 局部塗上第二層顏色，表現花瓣的層次感。

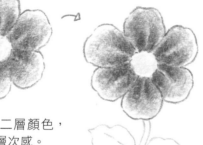

5 輕輕畫出莖與葉子的輪廓。

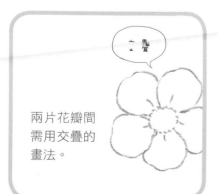

兩片花瓣間需用交疊的畫法。

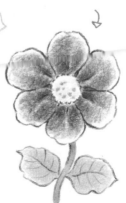

6 依照花瓣的上色方式完成莖與葉子的塗色。

與咖啡杯的
組合

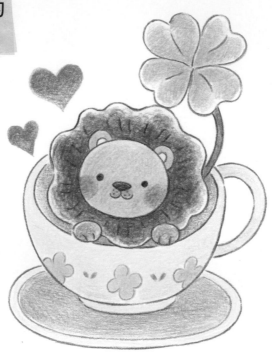

· 獅子上色請參考第 28 頁。

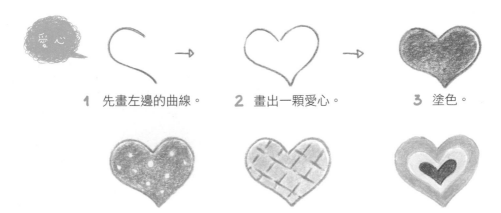

愛心

1　先畫左邊的曲線。　　2　畫出一顆愛心。　　3　塗色。

＊愛心的塗色還有無窮變化喔！

幸運草

1　輕輕畫出幸運草的
　輪廓。

2　調整畫出愛心形
　葉子。

3　畫草莖並塗色，
　再加深輪廓。

咖啡杯

1　先以橢圓形畫出杯
　口的內緣。

2　畫出杯子的完整
　輪廓。

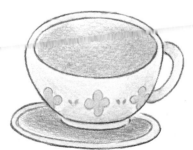

4　再塗一層加深顏色，
　畫出層次感。

3　加上盤子和圖案
　後塗上底色。

與植物的
組合

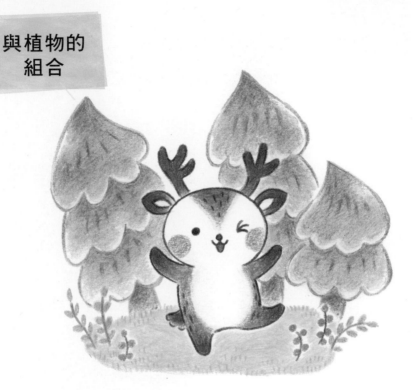

· 小鹿上色請參考第 48-49 頁。

＊先規畫好樹木和花草的位置，再輕輕標示出來。
＊塗色時，物件與物件之間要有適度留白。

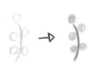

畫小草、小花時，先用想
要的顏色輕輕畫出位置後
再塗色。

1 輕輕畫出樹木的輪廓，草地也用短線條畫出。

2 局部塗上第一層顏色。

3 塗上第二層顏色，交接處要適度留白。

4 局部稍微加深，塗出深、淺的顏色層次。

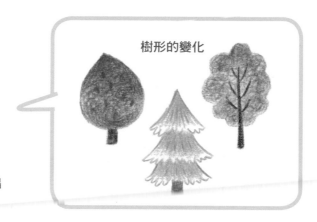

樹形的變化

小草的變化形

先畫中心線。　畫輪廓。　塗色。

與蛋糕的
組合

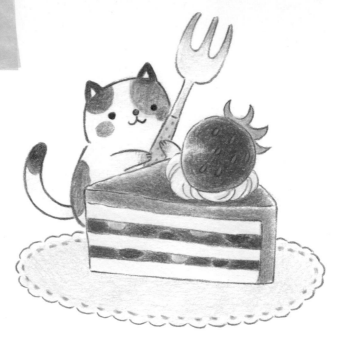

᛫ 貓咪上色請參考第 42-43 頁。

1 畫輪廓。　　**2** 塗上底色並適度　　**3** 再塗一層增加　　**4** 畫細節並加深
　　　　　　　　　　留白。　　　　　　　　層次。　　　　　　　線條。

1 輕輕畫一個橢　　**2** 沿著橢圓邊緣畫　　**3** 塗上淡淡底色後
　　圓形。　　　　　　　短弧線。　　　　　　　再畫出花紋。

叉子

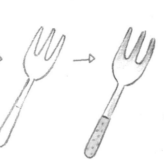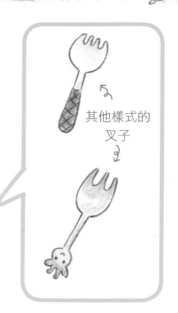

其他樣式的叉子

1　先畫中間叉齒。

2　畫出叉子輪廓。

3　往下方畫出握柄。　4　塗色。

草莓蛋糕

1　畫出外形輪廓。　2　畫細節。　3　塗色。

不同口味的蛋糕

與糖果罐的
組合

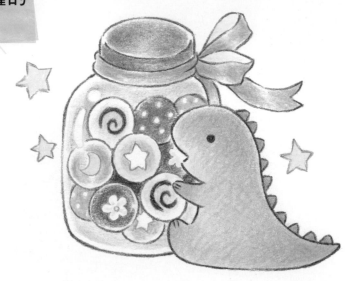

· 恐龍上色請參考第 71 頁。

＊畫糖果圖案時，先輕輕標出位置，塗色
後再局部加重線條就 OK 囉！

1　畫一個圓形。

2　中間畫花朵。

3　先塗黃色花心，
　局部再塗紅色。

4　塗第二層加重
　顏色，再描花
　心線條。

1　先畫一個圓形。

2　用比底色深一點
　的顏色畫星星。

3　星星留白，塗
　上底色。

糖罐子

反光點

1 畫蓋子輪廓。

3 畫糖果輪廓。

2 畫罐子輪廓和反光點，再畫蝴蝶結。

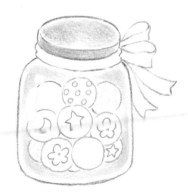

4 淡淡的用深藍塗蓋子、淺藍塗罐子並局部留白。糖果也畫出圖案。

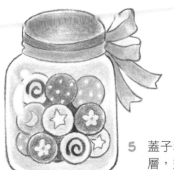

5 蓋子和罐子局部再塗第二層，畫出層次。蝴蝶結和糖果也塗上各種顏色。

與花環的組合

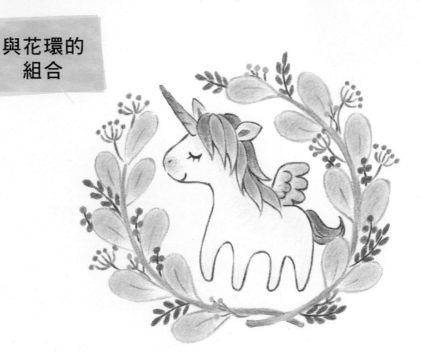

· 獨角獸上色請參考第 70 頁。

1　畫一條中心線。　2　畫上對稱的葉子。

花草的多樣表現

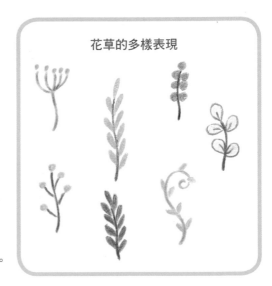

1　畫兩條中心線。　2　畫上不對稱的葉子。

花環

1　輕輕畫一個圓形。

2　畫出葉、莖輪廓並擦掉
　　多餘線條。

3　葉子局部輕輕塗上第
　　一層顏色。

4　用較深的顏色畫小草。

5　加上小花。

6　再畫第二種小草。葉子塗
　　第二層畫出層次，最後用
　　較深顏色畫莖和線條。

與森林的
組合

· 浣熊的上色請參考第 46 頁。

樹幹

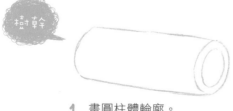

1 畫圓柱體輪廓。

2 畫木紋和枝葉。

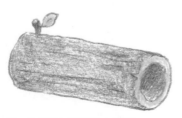

3 各部位分別塗上底色。

4 塗第二層，畫出層次感。

葉子

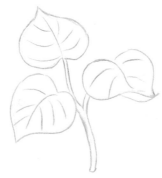

1 輕輕畫出葉子、莖和水滴的輪廓。

2 畫出葉脈和莖。

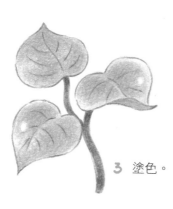

3 塗色。

菇菇

1 畫輪廓。

2 塗色後再畫蕈褶。

葉子的不同上色方式

1 先上一層底色並留白。

2 局部再塗第二層並畫葉脈。

1 塗第一層底色時，葉脈邊緣留白。

2 局部再塗第二層。

與派對的組合

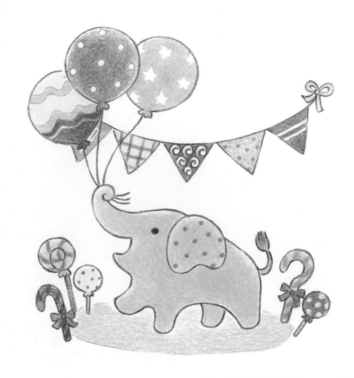

• 大象上色請參考第 38-39 頁。

1 畫一個小圓形。

2 畫完整輪廓，局部塗黃色小圓點。

3 塗其他顏色。

1 輕輕畫出輪廓。

2 畫蝴蝶結並塗上底色。

3 局部塗較深顏色。

氣球

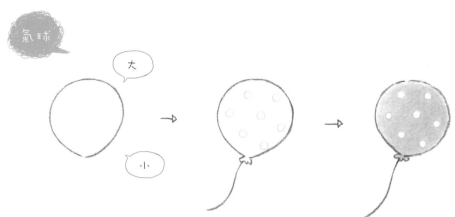

大

小

1 輕輕畫一個顛倒的水滴形。

2 畫完整輪廓、繩子和圖案。

3 圖案留白並塗上顏色。

氣球圖案示範

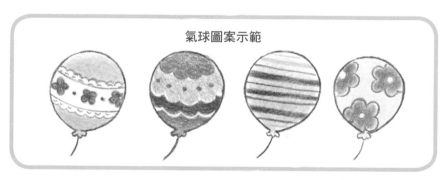

派對彩旗

1 畫出輪廓。

2 畫圖案並塗色。

彩旗圖案示範

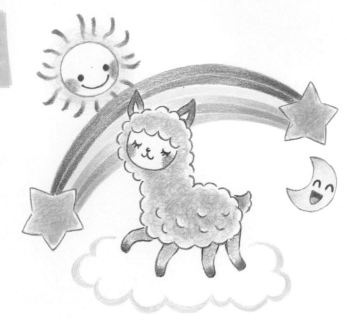

與大自然的
組合

＊搭配的物件可局部留白，不須塗滿顏色。

羊駝上色請參考第 59 頁。

1 畫一個圓形。　　**2** 圓形外圍塗底色。　　**3** 用較深顏色畫五官、
　　　　　　　　　　　　　　　　　　　　　　　　　腮紅和光芒線條。

太陽的變化型

彩虹

1 用不同顏色輕輕
畫出輪廓。

2 星星上色,彩虹的
中間先塗黃色,往
上、往下再畫其他
顏色線條。

兩端塗色要重一些

3 按對應線條的
顏色塗色。

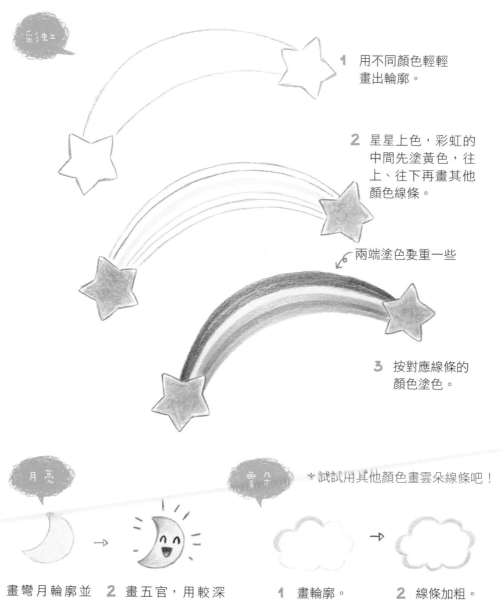

月亮

雲朵

試試用其他顏色畫雲朵線條吧!

1 畫彎月輪廓並
塗滿黃色。

2 畫五官,用較深
顏色描輪廓和光
芒線條。

1 畫輪廓。

2 線條加粗。

Color pencil

Trip 6

可愛動物·
創藝小物

動物卡片&書籤

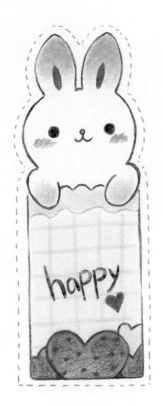

＊最好選稍有厚度的紙來畫！

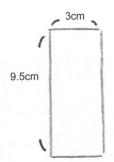

1 畫一個 3x9.5cm 的框。畫卡片或書籤都可用此框來做變化。

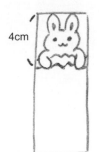

2 如圖示，在框內畫出動物的造型（長度、寬度可依自己喜好調整）。

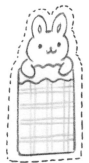

3 下方還可以寫字、塗滿顏色，或是畫各種圖案。完成後，沿動物造型邊緣剪下來護貝即可。

創意變化

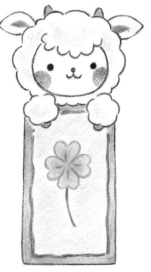

空白處可以寫字，也可以貼上壓花或其他物件。

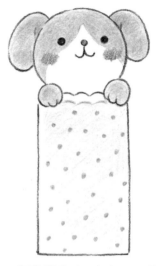

畫滿圖案時，顏色不要塗太深。

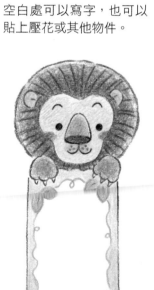

圖框式畫法，中間留白可寫字。

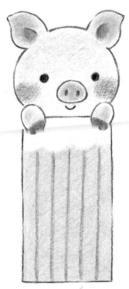

上下分層畫法，還可以有不同組合！

Color pencil

創意
變化

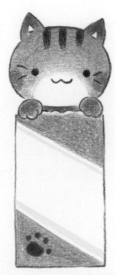

畫貓咪配貓爪印可增加趣
味性。

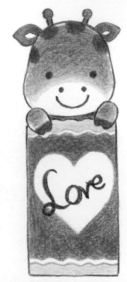

愛心圖案搭配簡單圖形就
能擺脫單調。

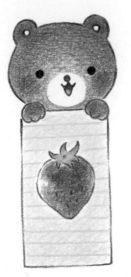

畫上喜歡的小物件可凸顯
主題。

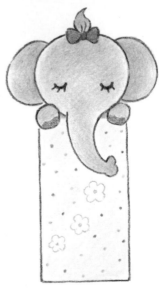

用兩種以上的圖案自由搭
配,可以衍生無窮變化。

貓熊

愛心

＊畫成左右對稱的一對也別具趣味喔！

狐狸

小花

其他左右對稱圖案

雙面動物吊飾

小老鼠

正面

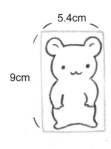

5.4cm

9cm

1 畫一個 5.4x9cm 的框。在框內畫出老鼠的輪廓。

2 塗色完成後，沿著動物造型邊緣剪下。肚子的地方可寫上字或畫小圖。

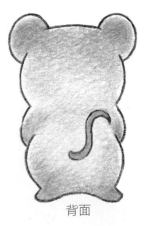

背面

3 剪下動物造型後，反面再畫上尾巴和上色，位置才不會對不準。

＊可選用現成的空白明信片來製作，尺寸亦可依需要調整。

創意
變化

正面塗色完成、沿著動物造
型邊緣剪下後,再繪製背面。

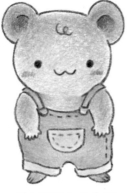

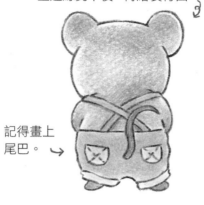

記得畫上
尾巴。 →

幫小動物穿上衣服。

畫輪廓。　　塗色後剪下。

背面貼上緞帶。

小帽子直接貼上。

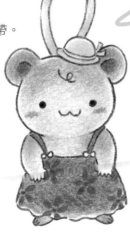

1 準備一條約 12cm
　長的緞帶。

2 用膠帶把緞帶貼在
　背後。

＊也可以剪一個愛
　心貼在緞帶上。

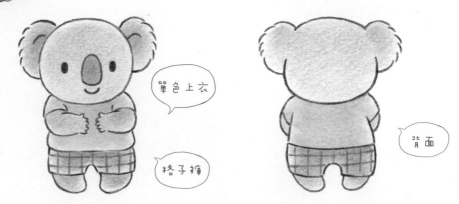

單色上衣

格子褲

背面

用美工刀在
胸口處劃開
一直線。

將畫好的花束
小卡插入。

畫小提袋

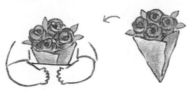

背面的吊帶
要交叉

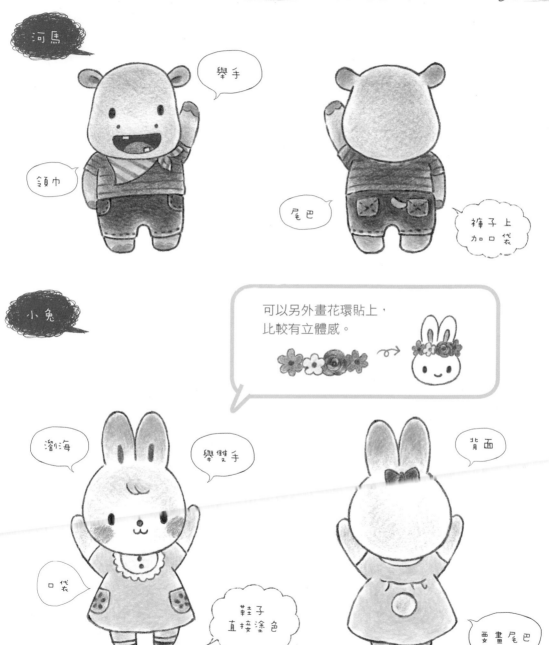

河馬

舉手

領巾

尾巴

褲子上
加口代衣

小兔

可以另外畫花環貼上,
比較有立體感。

瀏海

舉雙手

背面

口代衣

鞋子
直接塗色

要畫尾巴

抱抱動物卡

在 9.5x9cm 稍有厚度的紙上畫出基本型，
然後依照不同動物的特徵，
加上耳朵、尾巴或衣物等，
完成塗色後再剪下使用。

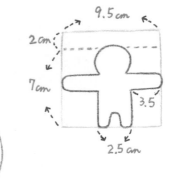

基本型

選用有顏色的美術
紙製做也 OK。

手的長度可視要抱的
物品大小做調整。

1 輕輕畫出基本型的
輪廓。

2 加上耳朵，畫上細節
並塗色。

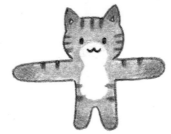

正面完成上色、剪下圖案後，
再考慮要不要繪製背面。

3 背面對照正面位置也畫
好。畫或不畫都可以。

* 完成抱抱卡後，
 你可以這麼做喔！

抱一顆
糖果

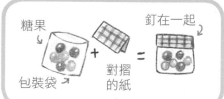

糖果　　　　釘在一起
＋　＝
包裝袋　　對摺
　　　　的紙

雙手交叉
處用雙面膠
固定。

小包糖果

小玻璃瓶　　　紙
＋ happy Birthday ＝

乾燥花

在四肢末端
塗上較深的
顏色。

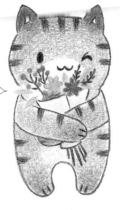

小花束

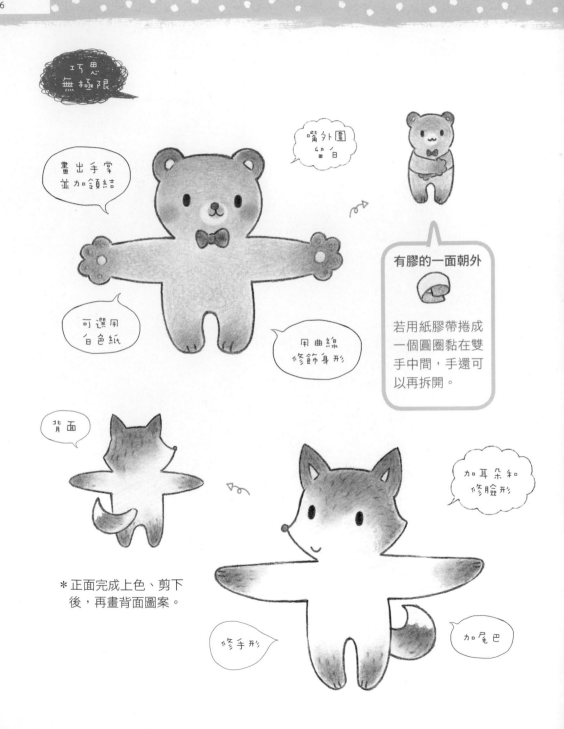

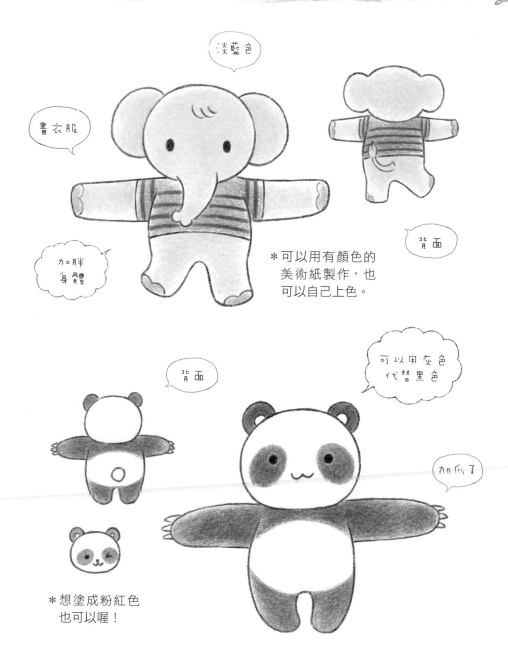

貼紙遊樂園

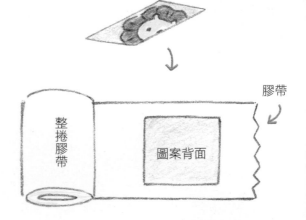

作法 A

1 畫好圖案（紙張請參考第 9 頁）

2 將透明寬膠帶拉開，有膠的一面朝向自己，平放在桌面。再將畫有圖案的那一面朝下，貼在膠帶上。

剪下一段的雙面膠帶。朝上的一面要先撕掉防黏紙。

3 剪下膠帶，圖案朝上，再將圖的背面貼在寬版的雙面膠帶上。

4 剪下圖案，自製貼紙完成！

＊步驟 2 的目的是讓圖有一層保護膜，用博士紙代替透明寬膠帶也可以。

＊最好貼到雙面膠帶後再剪下圖案，這樣雙面膠才不會剪不乾淨。

＊買市售的空白貼紙，直接在上面畫上圖案。
　空白貼紙還可挑自己喜歡的尺寸購買。

1　先用黃色在空白貼紙上畫出
　　頭形。

2　用較深的黃色塗出身體。

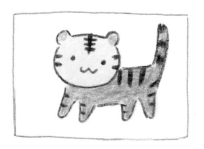

3　用黑色畫出輪廓、五官和斑紋。

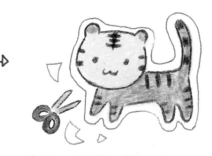

4　留一點白邊，剪下圖案。

＊直接在整張空白貼紙構圖、畫
　出圖案，可以設計成標籤喔！
＊若不小心畫壞了，也可以剪下
　局部做拼貼使用。

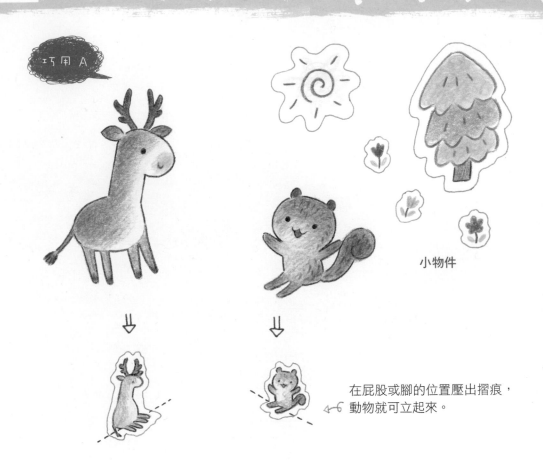

巧用 A

小物件

在屁股或腳的位置壓出摺痕，
動物就可立起來。

可以做成
立體卡片

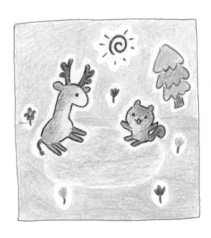

卡片先畫上圖案
並上色。

貼上另外完成的
小物件。

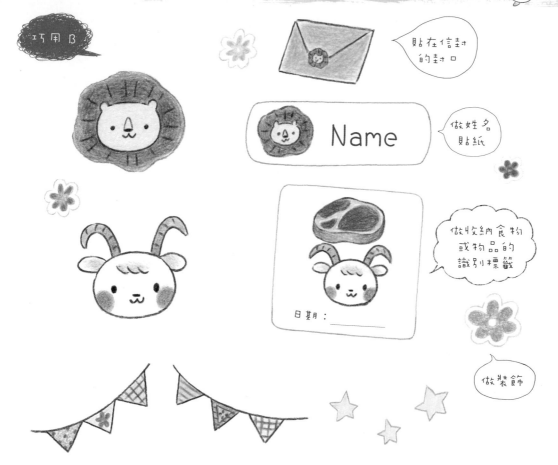

巧用B

貼在信封的封口

做姓名貼紙

Name

做收納食物或物品的識別標籤

日期：

做裝飾

小圖案貼紙拼貼的明信片

國家圖書館出版品預行編目（CIP）資料

色鉛筆手繪好時光 / zhao著. – 初版.
– 新北市：漢欣文化, 2020.07
112面；23x17公分. –（多彩多藝；2）

ISBN 978-957-686-795-8(平裝)

1.鉛筆畫 2.動物畫 3.繪畫技法

948.2　　　　　　　　109007578

定價280元

多彩多藝 2

色鉛筆手繪好時光

作　　　者／zhao

總　編　輯／徐昱

封 面 設 計／陳麗娜

執 行 美 編／陳麗娜

執 行 編 輯／雨霓

出　版　者／漢欣文化事業有限公司

地　　　址／新北市板橋區板新路206號3樓

電　　　話／02-8953-9611

傳　　　真／02-8952-4084

郵 撥 帳 號／05837599 漢欣文化事業有限公司

電 子 郵 件／hsbookse@gmail.com

初 版 一 刷／2020年7月